한글서예

임천 이화자

㈜이화문화출판사

궁체를 사랑하는 모든 이에게 이 책을 전합니다.

임천 이 화 자

책머리

　우리 민족의 고유한 글자, 한글이 만들어진 후 한글을 아름답고 품위있게 형상화하기 위한 노력의 한 가운데에 궁체가 자리하고 있다. 궁체는 궁중에서 서사상궁이나 내관의 독특한 글씨로 사용되고 발전되어 왔다. 그래서 '궁체'라는 이름을 갖게 되었고 시대를 거듭하여 면면히 이어지면서 한글의 혼과 민족 정서를 닮아 우리 글씨체의 원형이 되었다.

　궁체는 선이 곧고 맑으며 단정하고 아담하여 한글의 초성, 중성, 종성을 부드럽고도 품격 있게 형상화한다. 또한 각 글자의 획과 획 사이에서 생겨나는 여백도 궁체가 갖는 간결미를 한층 돋보이게 한다.

　나는 중학교 1학년 서도 시간에 꽃뜰 이미경 선생님을 처음 뵈었다. 자상하고 따스한 성품을 가지셨던 선생님은 제자를 각자의 능력과 특성에 맞춰 격려를 하시면서 자신감을 북돋워 주셨다. 이화여전에서 피아노를 전공할 당시 캐나다 출신 지도교수의 엄격한 가르침을 받았던 것이 훗날 독학으로 궁체를 연구하는데 큰 도움이 되셨다는 선생님 말씀이 지금도 생생하다. 첫 제자들인 홍제동 수요회원들에게 자신의 고유한 서도(書道) 찾기를 당부하며 획일적인 방식의 지도를 삼가셨던 것도 그 같은 연유라 생각한다. 그 결과 한 스승 밑에서 배웠음에도 회원 각자의 글씨는 독특한 개성과 독자성을 띄게 되었다.

　글씨란 깊은 장맛처럼 연륜과 내공속에서 무르익어가며 멋과 빛을 발하는 정신의 소산이다. 진솔함과 수양의 마음가짐으로 한 획, 한 획 집중과 정성을 다 할 때, 쓴 이의 향기를 머금게 된다.

　우리 민족에게는 한글이라는 우수한 글자가 있고 더불어 아름다운 한글 글씨체도 남기게 되었으니 후학들과 함께 그 기쁨과 감사함을 나누고자 이 책을 내게 되었다.

　궁체는 궁중소설이나 고전 편지체 등에서 전통의 맥을 찾을 수 있으나 이 교본에는 현대 글씨만을 다뤘다.

　오랜세월 묵묵히 지켜보면서 격려를 아끼지 않았던 사랑하는 남편과 가족에게 이 책을 통해 감사를 전한다. 그리고 편집을 맡아주신 하은희 부장님의 노고에도 무한 감사를 드린다.

2021.3. 화영재에서

임천 이 화 자

■ 차 례

〈참고문헌〉

김충현 쓴 일중 한글서예(시청각교육사, 1978)

한글(갈물 이철경, 꽃뜰 이미경 공저, 하서출판사, 1981)

꽃뜰 이미경 쓴 한글서예(주우主友, 1981)

한글서예변천전(예술의전당, 1991)

정자

<기본필법 모음 정자>

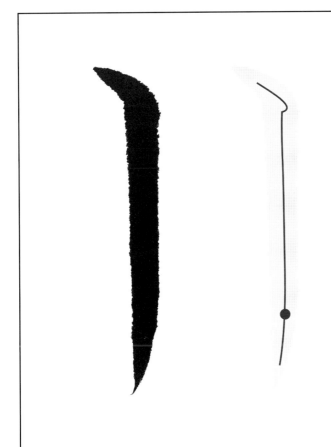

1. 내리 긋는 획(세로획)

1. 가운데 선 각도대로 점 찍듯 붓을 놓고
 누른 채로 붓을 치밀어 들어
2. 방향을 아래로 돌려 곧게 내리다가
3. 거의 끝날 무렵 멈추듯 붓을 들면서
 살며시 붓을 모아 내린다.
4. 붓 끝은 왼쪽으로 가늘고 짧게 뽑는다.

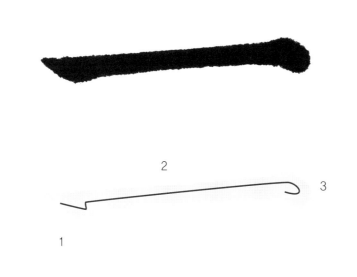

2. 건너 긋는 획(가로획)

1. 가운데 선 각도대로 붓을 놓고 붓끝은
 그대로 있고 붓 뒷부분만 눌렀다가
 치밀어 세우고
2. 평행보다 약간 치키며 곧게 건너 긋고
3. 오른쪽 아래로 붓을 돌려 눌렀다가
 왼쪽을 향하며 붓을 뗀다.

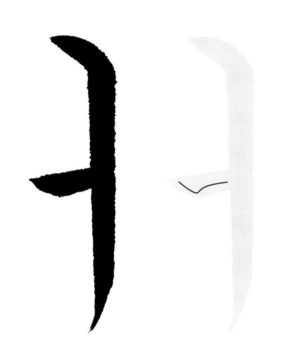

ㅓ 점은 힘주지 말고 붓을 대고 오른쪽으로 약간
치키듯 가고 그대로 붓을 멈춘다.

점은 세로획에 가볍게 대어 평으로 누르다가 붓을
오른쪽 아래로 돌려 왼쪽을 향해 붓을 든다.

윗점은 붓을 가볍게 대어 위로 향하듯하다 평으로 간다.
아랫점은 가볍게 대어 아래로 내리는 듯 평으로 간다.

윗점은 위로 치키듯 아랫점은 아래로 처지듯 한다.
※초성의 길이에 따라 점의 위치가 달라지나 거의 3
등분에 가까우나 아래부분은 좀 길게 한다.
ㅑ 점일 때는 ㅏ 점 보다 점의 길이를 약간 짧게 하고
아랫점이 윗점보다 약하지 않게 한다.

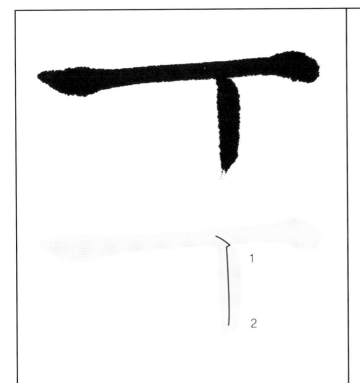

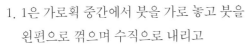

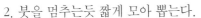

1. 1은 가로획 중간에서 붓을 가로 놓고 붓을
 왼편으로 꺾으며 수직으로 내리고
2. 붓을 멈추는듯 짧게 모아 뽑는다.

1. 가운데선 각도대로 붓을 놓고 붓털을 세워 약간
 들며 수직으로 내린다.
2. 가로획에 1의 내린 획이 묻히도록 한다.

1은 약간 왼쪽으로 향하고
2는 곧게 수직으로 내린다.

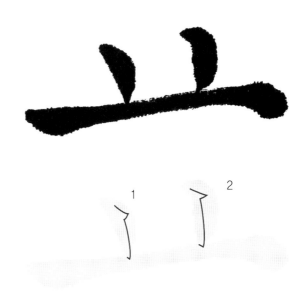

왼쪽획은 붓을 약간 세로로 놓고 오른쪽획 붓을
약간 가로로 놓는다.
1, 2획이 모두 가로획에 묻힌다.

<기본필법 자음 정자>

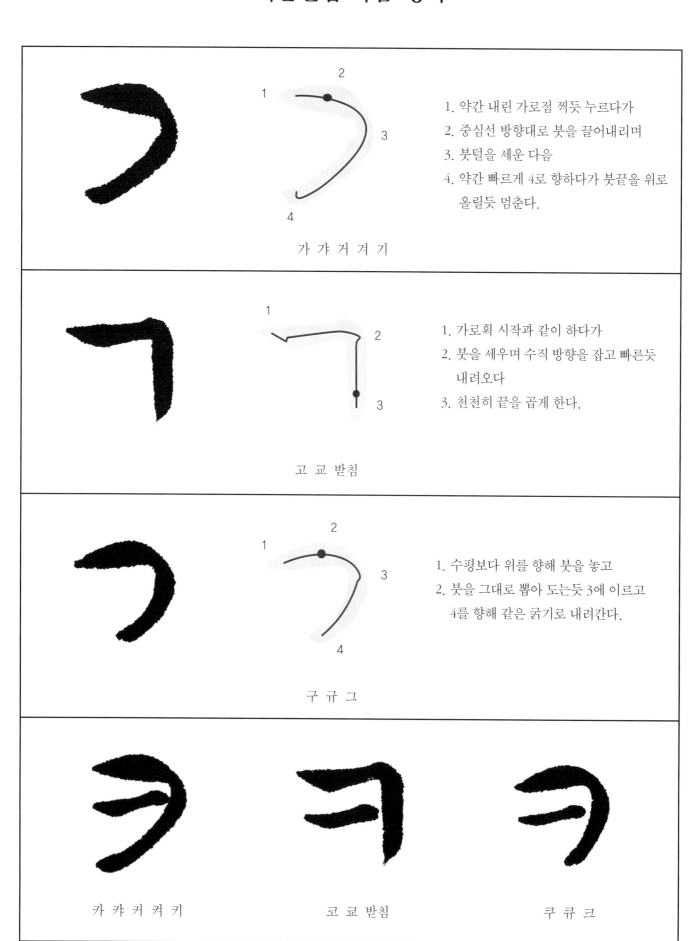

1. 약간 내린 가로점 찍듯 누르다가
2. 중심선 방향대로 붓을 끌어내리며
3. 붓털을 세운 다음
4. 약간 빠르게 4로 향하다가 붓끝을 위로 올릴듯 멈춘다.

가 갸 거 겨 기

1. 가로획 시작과 같이 하다가
2. 붓을 세우며 수직 방향을 잡고 빠른듯 내려오다
3. 천천히 끝을 곱게 한다.

고 교 받침

1. 수평보다 위를 향해 붓을 놓고
2. 붓을 그대로 뽑아 도는듯 3에 이르고 4를 향해 같은 굵기로 내려간다.

구 규 그

카 캬 커 켜 키 코 쿄 받침 쿠 큐 크

나 냐 니

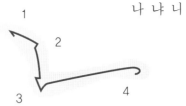

라 랴 리

1. 가운데 선 방향대로 붓을 가볍게 대고
2. 붓털을 세워 약간 들어가며 내려와
3. 3에 이르고 붓털을 세로로 놓고 중봉잡아
4. 4로 치켜가다 붓을 약간 누르듯 멈춘다.

너 녀

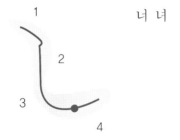

러 려

1. 붓을 곱게 대고 누르다가
2. 붓을 들어 수직이 아닌 약간 왼쪽으로 내려 온 다음
3. 부드럽게 오른쪽으로 방향 잡는 즉시 붓을 더 눌러 치켜 가다가
4. 붓을 들면서 멈춘다. 윗선은 직선 아래선은 곡선이 된다.

노 뇨 누 뉴 느

로 료 루 류 르

1. 가운데 선대로 붓을 가볍게 대고
2. 오른쪽 아래로 짧게 내려와
3. 누르지 말고 멈추듯 그 자리에서 방향 바꾸고 치켜 가다가
4. 4에서 둥글게 눌러서 멈춘다.

받침

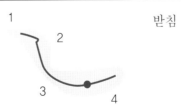

받침

1. 붓끝을 가볍게 대었다가
2. 들면서 내려와
3. 부드럽게 붓방향을 오른쪽으로 돌리며
4. 붓을 누르며 평으로 가다 다시 붓을 들며 오른쪽으로 치켜가다가 약간
 머물며 붓을 든다.

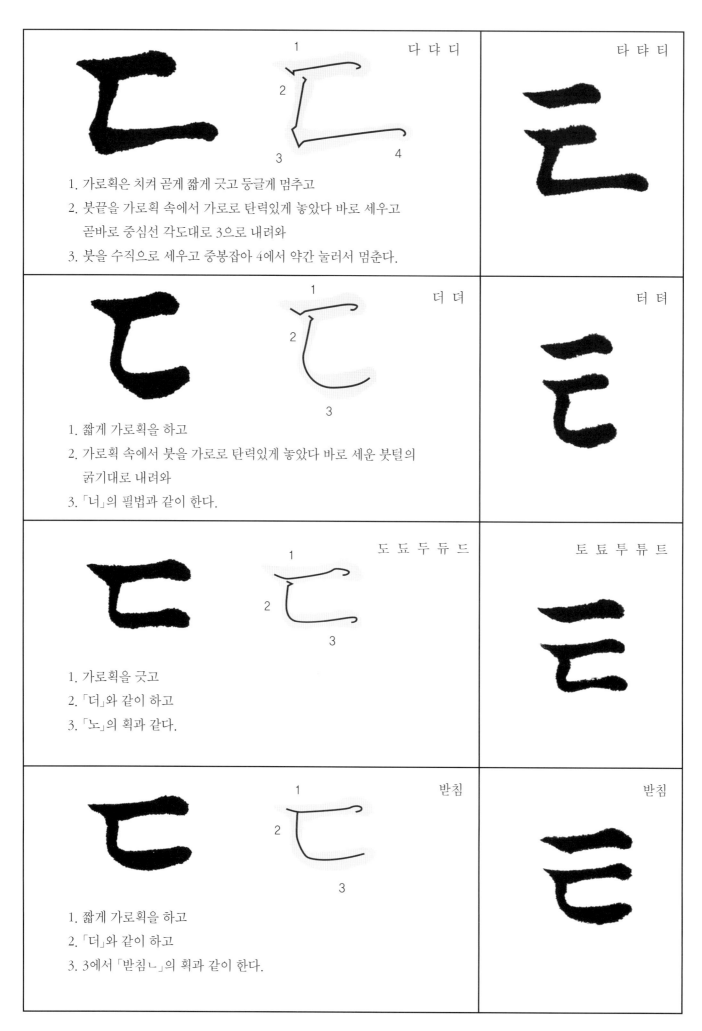

다 댜 디

1. 가로획은 치켜 곧게 짧게 긋고 둥글게 멈추고
2. 붓끝을 가로획 속에서 가로로 탄력있게 놓았다 바로 세우고
 곧바로 중심선 각도대로 3으로 내려와
3. 붓을 수직으로 세우고 중봉잡아 4에서 약간 눌러서 멈춘다.

타 탸 티

더 뎌

1. 짧게 가로획을 하고
2. 가로획 속에서 붓을 가로로 탄력있게 놓았다 바로 세운 붓털의
 굵기대로 내려와
3. 「너」의 필법과 같이 한다.

터 텨

도 됴 두 듀 드

1. 가로획을 긋고
2. 「더」와 같이 하고
3. 「노」의 획과 같다.

토 툐 투 튜 트

반침

1. 짧게 가로획을 하고
2. 「더」와 같이 하고
3. 3에서 「받침ㄴ」의 획과 같이 한다.

반침

12

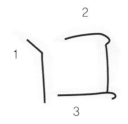

1. 붓을 가볍게 대고 내리긋는다.
2. 「그」자의 「ㄱ」처럼 하고 수직으로
 내려올 때 1보다 짧게 긋는다.
3. 첫획 오른쪽 아래에 가볍게 붓을 대서
 평점을 찍는다.

한 가지 필법으로 다 쓴다.

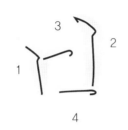

1. 1은 ㅁ의 첫획과 같고
2. 2획은 굳세고 강하게 가로획을 놓고
 힘있게 내리긋는다.
3. 3획은 긋기 전 밑에 생기는 여백이
 답답하지 않게 가볍게 찍는다.
4. ㅁ의 마무리 획과 같다.

한 가지 필법으로 다 쓴다.

「ㅇ」한 가지 획으로 두루 사용한다.
천천히 둥글게 붓을 곧게 세워 한 획으로
긋는다.

한 가지 필법으로 다 쓴다.

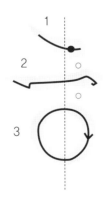

1. 붓끝을 가볍게 대고 오른쪽 아래로
 차차 눌러가다가 붓을 살짝 들면서
 평으로 가다가 멈춘다.
2. 가로획은 짧고 곧게 치켜 긋는다.
3. ㅇ은 위의 점과 중심을 맞춘다.
※점과 가로획 사이와, 가로획과 ㅇ사이를
 같게 한다.

한 가지 필법으로 다 쓴다.

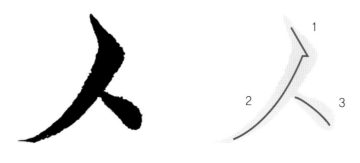

1. 가운데 선 각도대로 곧고 길게 붓을 놓아
 위로 치밀어 세워서 중봉이 될 때
2. 가운데 선 각도대로 천천히 내려오다
 가늘게 평으로 가다 붓을 멈춘다.
3. 3점은 비낀 획의 반대방향에 놓는다.

사 샤 시

 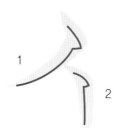

1. 「사」의 첫 획과 같이 하고
2. 2는 비낀 획의 머리밑에 가까이에서
 세로획을 한다.
 끝을 가늘게 뽑지 않는다.

서 셔

 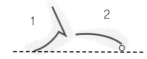

「사」의 첫 획과 같이 하고
1. 왼쪽으로 짧고 거의 가로 놓이듯
 획을 긋고
2. 2는 오른쪽 비끼어 나온 부분에 붓을
 가늘게 대고 왼쪽 끝보다 처지지 않도록
 한다.

소 쇼 수 슈 스

자 쟈 지 저 져 조 죠 주 쥬 즈

가로획 밑에 ㅅ을 한다.

14

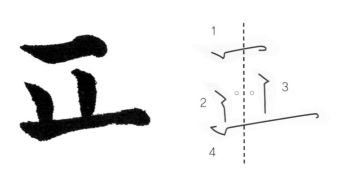

1. 1은 짧은 가로획이다.
2. 2는 붓을 세로로 대어 내리고
3. 3은 붓을 무겁게 가로로 대어 곧게 내린다.
4. 가로획과 같고 끝만 약간 눌러준다.

파 퍄 피

밑의 획이 길어지지 않게 하고
끝을 분명히 마무리한다.

퍼 펴

두 개의 세로획은 가능한 대로
사이를 넓힌다.
밑의 획은 위의 획보다 가늘고 곧게 한다.

포 표 푸 퓨 프 받침

차 챠 치 처 쳐 초 쵸 추 츄 츠

윗점은 우하향하다 붓을 살짝 들면서 펑으로 멈춘다.

고	겨	거	갸	가
노	녀	너	냐	나
도	뎌	더	댜	다
로	려	러	랴	라
모	며	머	먀	마
보	벼	버	뱌	바
소	셔	서	샤	사

기	그	규	구	교
니	느	뉴	누	뇨
디	드	듀	두	됴
리	르	류	루	료
미	므	뮤	무	묘
비	브	뷰	부	뵤
시	스	슈	수	쇼

17

오	여	어	야	아
조	져	저	쟈	자
초	쳐	처	챠	차
코	켜	커	캬	카
토	텨	터	탸	타
포	펴	퍼	퍄	파
호	혀	허	햐	하

이	으	유	우	요
지	즈	쥬	주	죠
치	츠	츄	추	쵸
키	크	큐	쿠	쿄
티	트	튜	루	료
피	프	퓨	푸	표
히	흐	휴	후	효

쌍자음 쓰기

쌍자음은 두 개의 자음이 모인 것이다.
뒤의 자음을 약간 크게 하며 두 자음이 너무 떨어지지 않되 붙지 않는다.
가능한 뒤의 자음과 중성모음 사이를 넉넉히 한다.

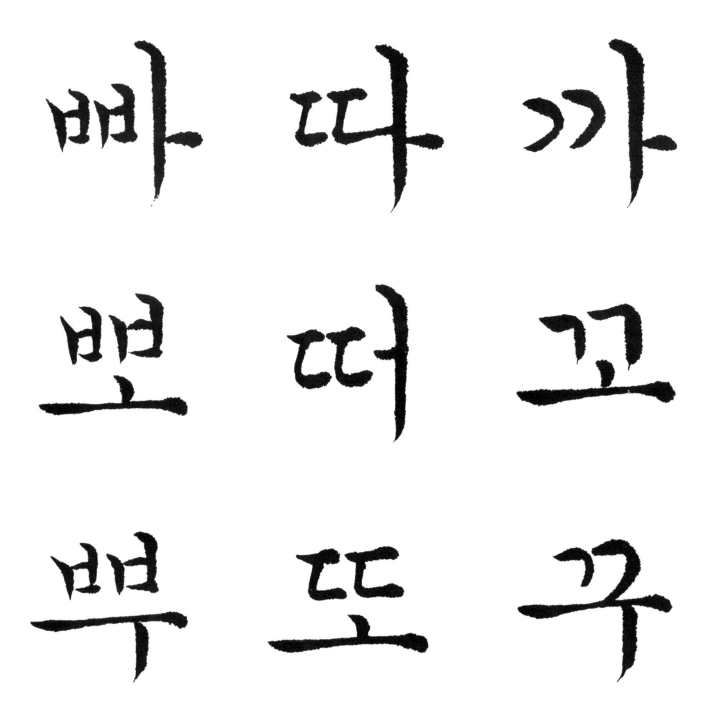

꾀 짜 싸

뙤 쩌 써

씌 쪼 쏘

찍 쭈 쑤

갔 앉 깎
났 짢 둒
웠 락 샀
헀 없 엀

옰 닮 갉

훑 닯 삵

읊 엶 늙

잃 곬 굶

행 상

진 쾌

곡 한

동들녁

새벽닭

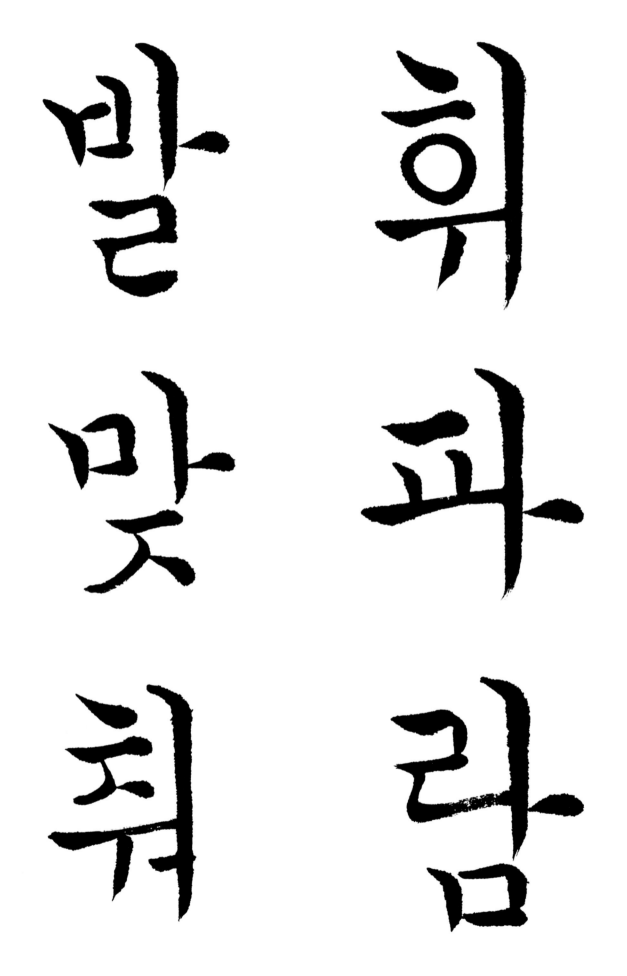

밝 휘
맞 퐈
춰 람

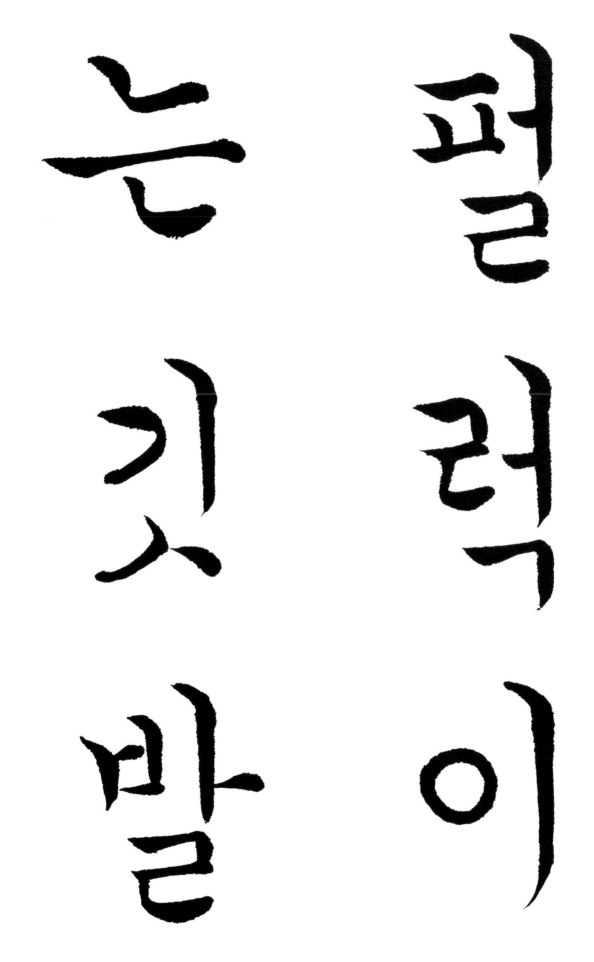

눈

깃

발

펄

럭

이

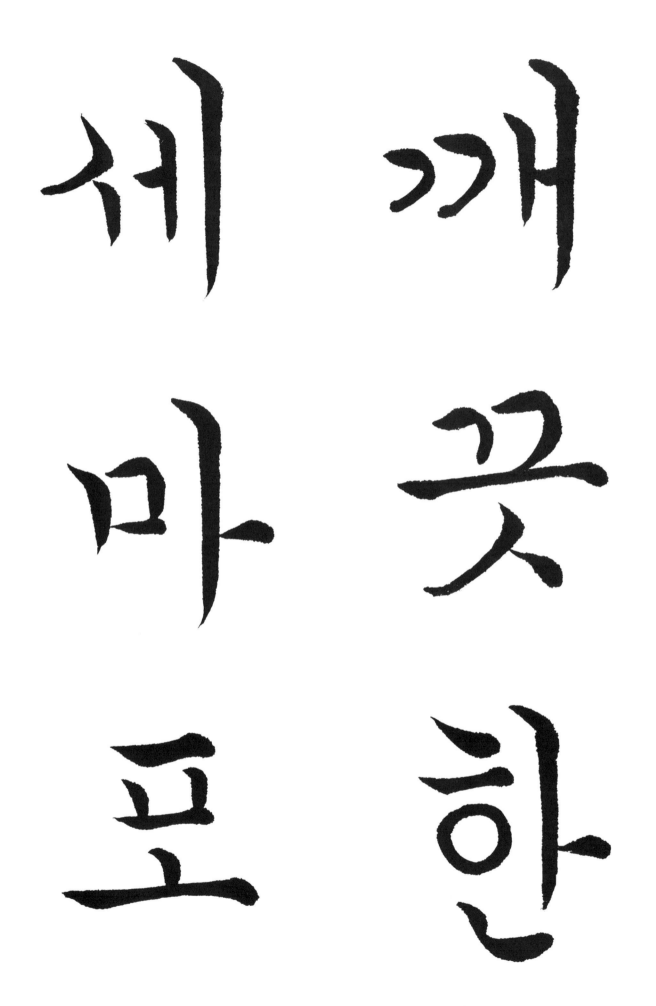

세 깨

마 끗

포 한

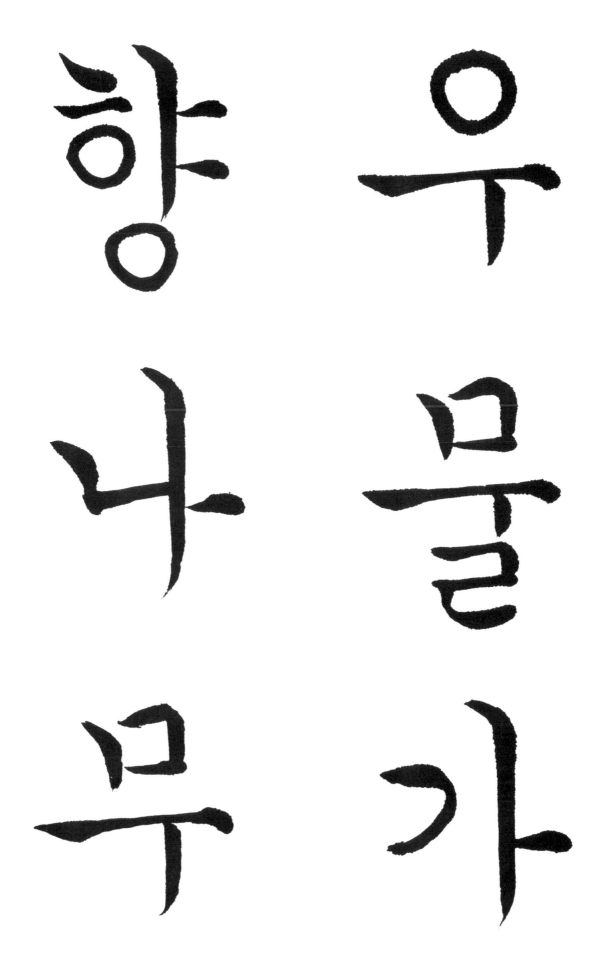

향나무 우물가

의 비

새 온

싹 후

비둘기

잎사귀

옥 푸

잠 른

회 잎

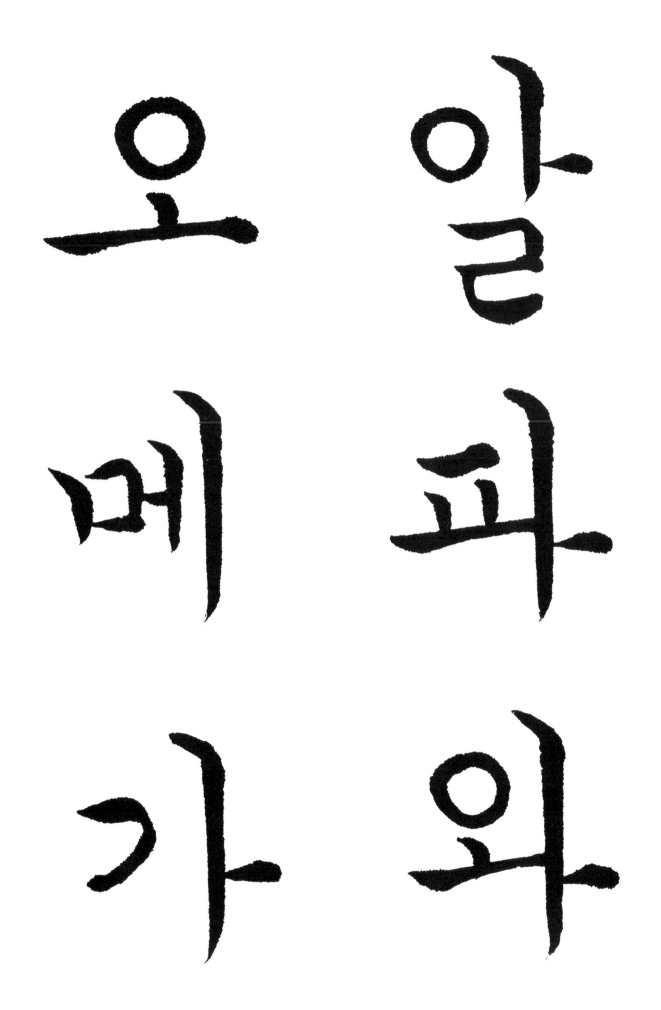

오 알
메 포
가 외

33

깊은 산

옹달샘

식
영
정

초
쇄
원

섬진강

모래톱

장
난
감

굴
렁
쇠

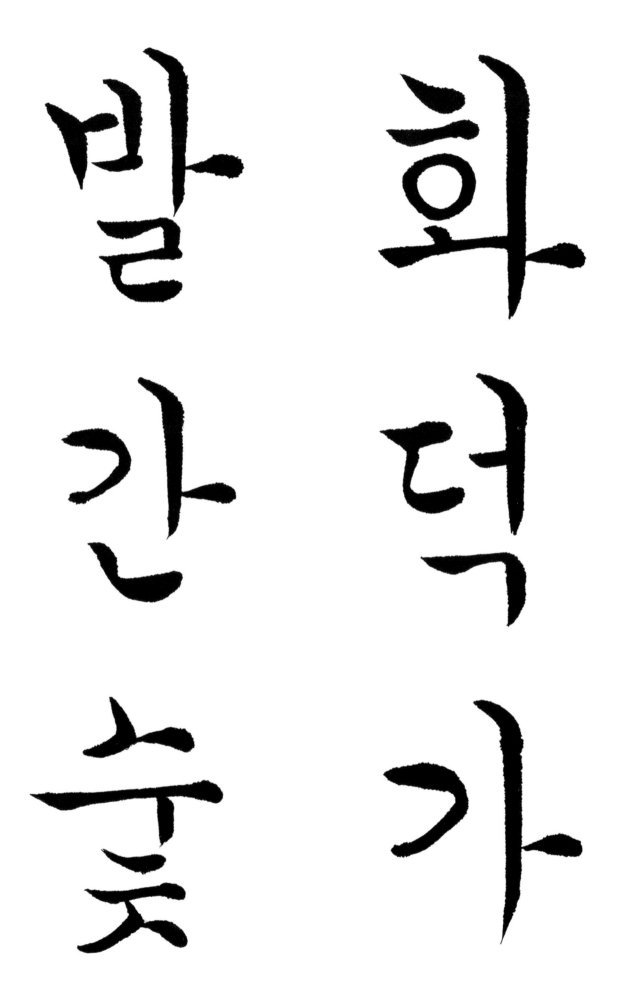

황금빛

저녁늘

시벗가에
섬은나무

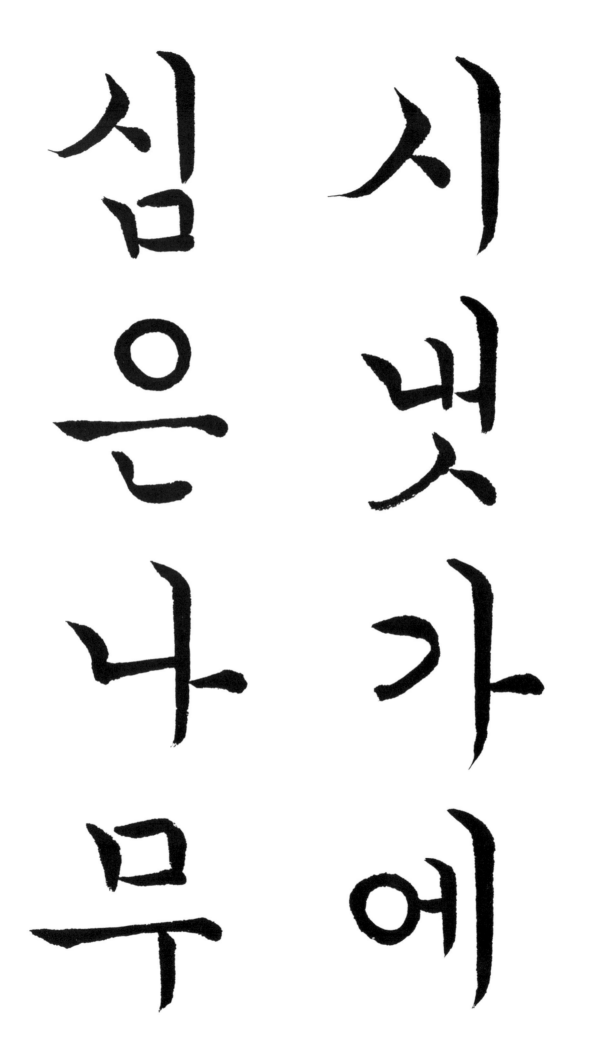

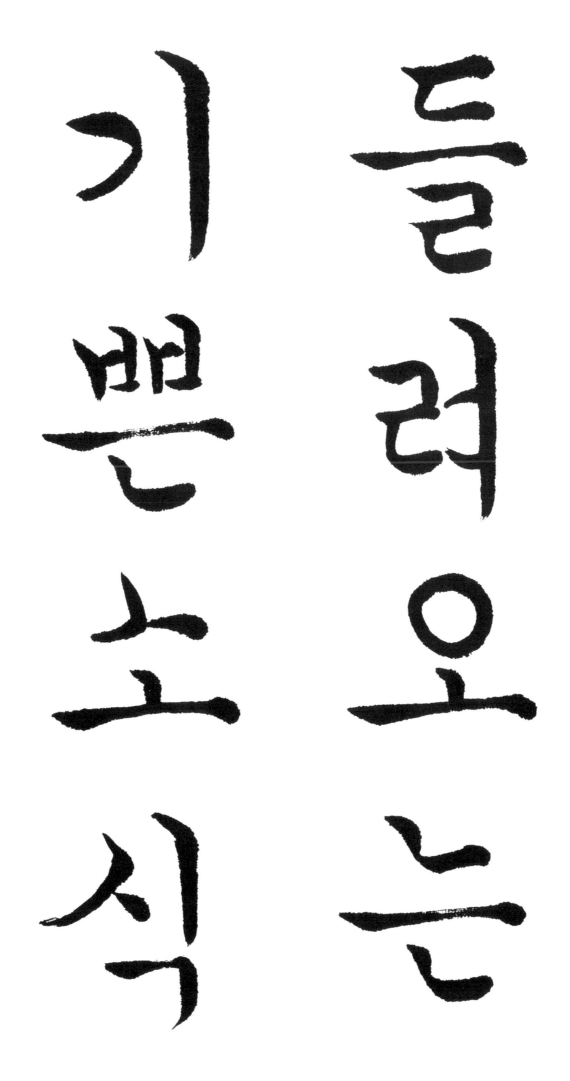

들려오는 기쁜소식

	마
흥	알
사	간
리	물
떼	

평화로운

물댄동산

숨바꼭질 찾기놀이

세종대왕

훈민정음

말 없는 말 천 리 간 다

푸른오월

연못창포

첫 아 빛

이 름 은

로 다 실

다 운 로

을 에 말

갚 쳐 한

는 낭 마

다 빛 디

연 물 흘
공 도 러
이 떠 가
려 주 는

마 때 해

련 건 가

하 초 비

라 를 칠

산 가 햇

새 지 별

쉬 끌 어

고 에 린

52

을 가 흰

지 히 구

난 하 름

다 늘 한

시	들	도
글	고	회
로	실	소
가	으	식
라	면	을

나 사 타
씩 람 고
은 마 난
있 다 재
다 하 주

겨울이 되어야 푸른 줄 안다

놀이이더

만 거 너
큼 든 는
먹 족 끌
어 하 을
리 리 보

지푸리기는 바람의 방향을 알려준다

얼음장 밑으로 조용히 강물이 흐른다

냇가에 맑은 돌을 주어들고 앉았으니

청풍이손들

고오며나랑

늘지하더라

남으로 창을 내

겠소 밭이 한참

갈이 괭이로 파

고 호미론 풀을

62

으 소 꼬 매
로 새 인 지
들 노 다 요
을 레 갈 구
라 는 리 름
오 공 있 이

63

잎이 뺏뺏하고
도오히려 영롱
하다 석은 향나
무껍질에 옥갈

은뿌리를서려
두고쳥랑한물
기를머금고바
림으로사느니

를　넓렴　는　모

모　은　하　래

두　바　얀　발

휘　다　이　스

돈　등　물　떠

물　해　은　드

님	고	구	저
들	기	이	편
고	잡	편	은
나	이	은	원
는	가	장	산
길	장	젼	항

름 으 네 봄

너 셨 새 쳐

울 네 플 녀

쓰 하 웃 제

고 안 을 오

진 구 입 시

아 에 네 두
오 안 꽃 이
시 고 다 슬
는 뉘 밭 신
고 를 가 으
 찾 늘 셨

내 마음속 우리 임의 고운 눈썹을 즈믄 밤의 꿈으로 맑게 씻어서 하늘에다 옮기어

심어 놨더니 둥지 섣

달나르는 매서운 새

가 그걸 알고 시눙하

며 비끼어 가네

71

가만히 오는 비가 낙수
져서 소리하나 오마지
않은 이가 일도 없이 기
다려져 열릴 듯 갇힌 문
으로 눈이 자두가 더리

개구리잠깨어리버들

개지너도오라나비도

꿀벌도온갖생물다나

오리단봄비조선에오

나나마중하러가거나

한손에 책을들고조오

다선뜻깨니드는 별비

꺼가고서늘바람일어

오고난초는두어봉오

리바야흐로벌어

찬서리 눈보라에 절개
외려 푸르고 바람이
절로이는 소나무 굽은
가지 이제 막 백학 한 쌍
이 앉아 깃을 접는다

도토리서리나무썩고
마른고목등걸천년비
바람에뼈만앙상남았
어도역사는내가아느
니라교만스레누웠다

민들림

<반흘림>

반흘림은 흘림의 필법과 같고 ㄹ받침과 ㅁ받침은 연속선으로 받침자리에 내려와서 정자와 같은 필법이다.
정교한 정자 바탕에 유려한 흐름의 흘림체가 합쳐져 궁체의 단순미, 간결미를 돋보이게 한다.
정자 공부를 많이 한 후 쓰는 게 효과적이다.

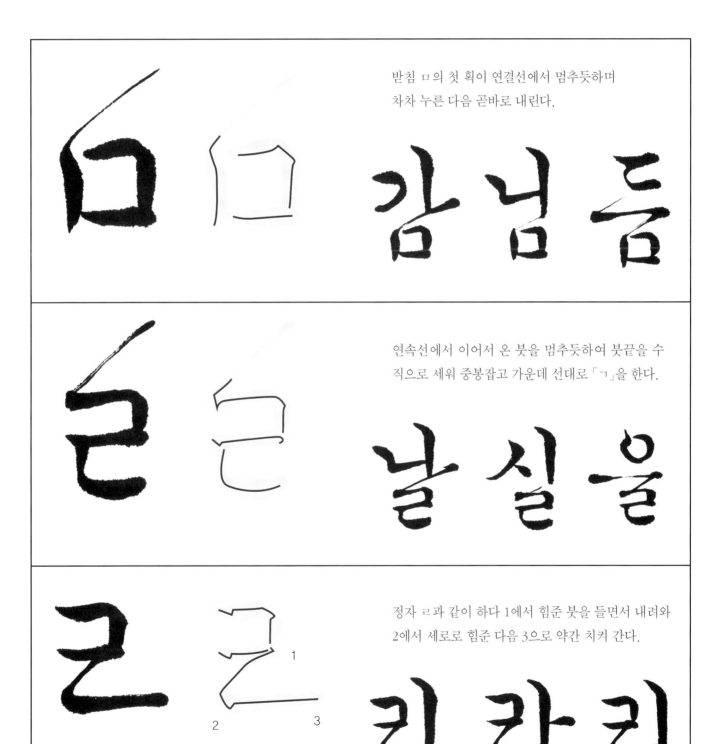

받침 ㅁ의 첫 획이 연결선에서 멈추듯하며
차차 누른 다음 곧바로 내린다.

감 넘 듬

연속선에서 이어서 온 붓을 멈추듯하여 붓끝을 수
직으로 세워 중봉잡고 가운데 선대로 「ㄱ」을 한다.

날 실 을

정자 ㄹ과 같이 하다 1에서 힘준 붓을 들면서 내려와
2에서 세로로 힘준 다음 3으로 약간 치켜 간다.

리 랴 릴

빛 창

낟 궁

별 에

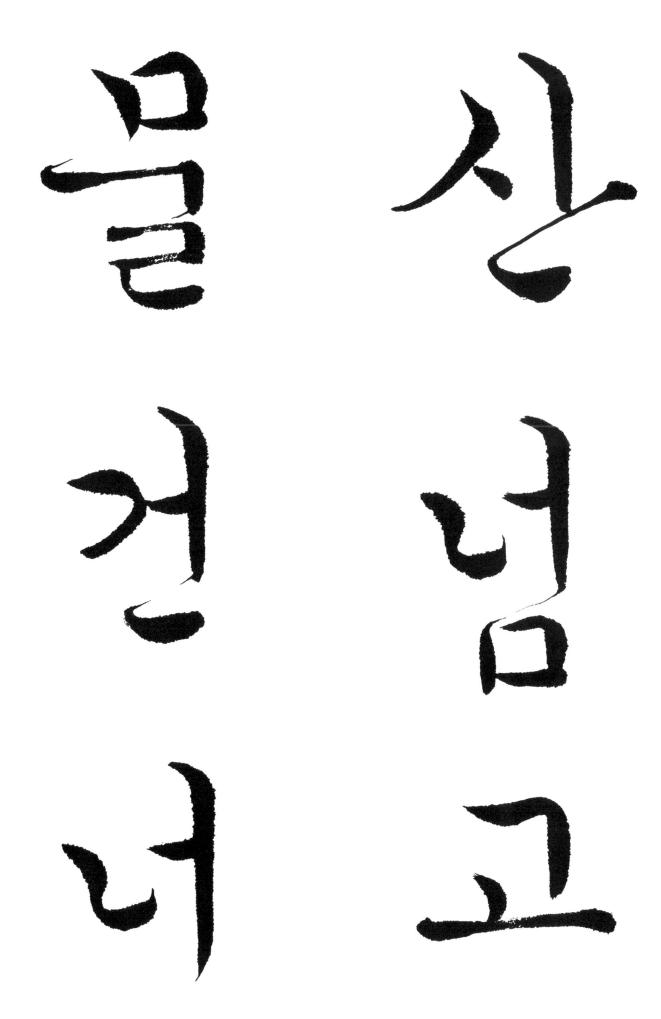

산 넘고

물 건너

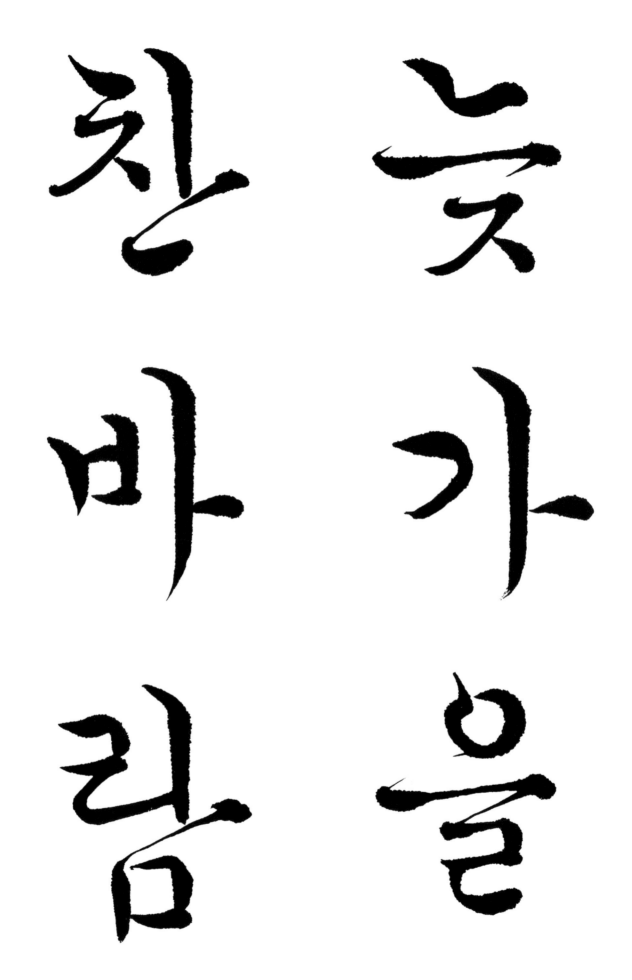

눈

늘

별

획

날

리

낮에 나온
하안 반달

청
락
언
덕

희
나
리
꽃

산청흐복

큼을흘러다

넘실대는 동해바라

사람은 얼굴보다 마음이 고와야 한다

하늘이 무너져도 솟아날 구멍이 있다

리 나 지 크

고 의 는 칻

있 봄 나 이

을 을 는 릐

레 기 아 기

오 다 직 까

봄바람하늘하늘넘그는길에연분홍살구꽃이눈을듭니다

작품은 연습과 같이 연습은 작품과 같이 하고 흉내 내지 말고 자기만의 글씨를 씀이 좋다

고　하　은　씨　작
깨　며　정　에　은
긋　획　넝　비　글
혀　이　을　혀　씨
야　단　들　휠　는
한　정　여　씬　큰
다　하　야　맗　글

질가마 중이 씻고 바위

아려 썸밀 길어 필 즉달

게 싹고 절이 지허 그어

내 니 세상에 이 두 맛이

야 남이 일까 하노라

특르른 나무그늘도시

락임맛달고뼈구기을

음스리찍막한골더길

어라괴악졍최에겨

워둘아울길닞엇다

질방넉지마라낙엽

엔들못잊으랴슬밀켜

지마리어께진달돌아

온나아이야박주산철

망젓없라말고내어라

홀
림

\<기본필법 모음 흘림\>

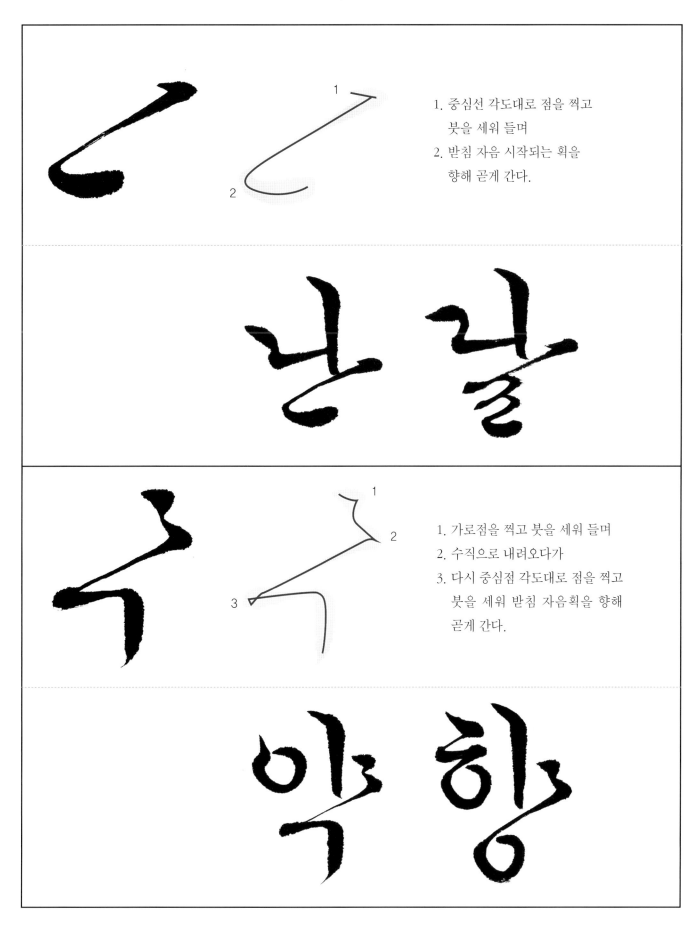

1. 중심선 각도대로 점을 찍고
 붓을 세워 들며
2. 받침 자음 시작되는 획을
 향해 곧게 간다.

1. 가로점을 찍고 붓을 세워 들며
2. 수직으로 내려오다가
3. 다시 중심점 각도대로 점을 찍고
 붓을 세워 받침 자음획을 향해
 곧게 간다.

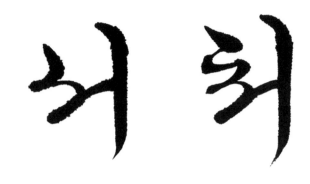

1. 1에서 붓끝을 세워
2. 획 속으로 거슬러 올라가다가
3. 치키듯하며 평으로 가다 멈춘다.

ㅓ는 정자와 꼭같이 쓴다.

1. 붓끝을 가볍게 자음에 댄 다음
 오른쪽 윗방향으로 붓을 누르다가 반듯이
 평으로 간다.
2. 붓을 거슬러 나와 아랫점 자리에 붓을
 놓고 윗점과 반대로 긋는다.

※윗선과 아랫선의 간격을 좁지 않게 한다.

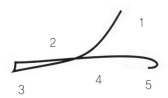

1. ㅗ는 윗자음 연결시킨다. 'ㅗ'의 점은 왼쪽으로 비스듬히 내려
 오면서 붓을 들고
2. 붓끝을 왼쪽 평으로 보낸다.
3. 가로획 시작에 자리 잡은 후 붓끝을 수직으로 세우고
4. 가로획을 긋고
5. 처지는듯 눌러 멈추어 마무리한다.

※3보다 5에 무게를 주어 안정세를 유지한다.

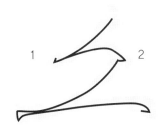

1. 윗자음에서 내려 온 그대로 첫 점을
 찍고 붓을 들면서 둘째 점 자리로
 곧게 간 다음
2. 중심선 각도대로 둘째 점을 찍고 가로획
 자리로 간다.

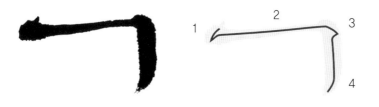

1. 위의 자음에서 1로 내려온 방향대로 붓을 대고
2. 붓털을 세우고 힘을 빼며 평보다 치켜서 곧게 가
3. 붓을 가로로 놓고 바로 세워
4. 수직으로 내린다.

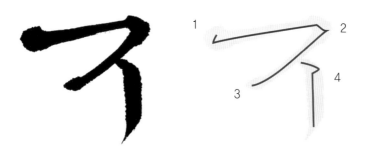

1. 위의 자음에서 1로 내려온 방향대로 붓을 대고 붓털을 세워 가로획을 긋는다.
2. 중심선 각도대로 붓을 대고 붓털을 세워 비끼어 내려
3. 끝은 평을 향해 멈춘다.
4. 4의 위치에 붓을 놓고 붓끝이 3으로 향하지 않게 곧게 내린다.

<기본필법 자음 흘림>

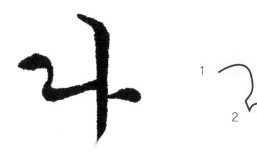

1. 평으로 점을 찍어 붓을 치밀듯 세운 후 내려와
2. 2에서 붓을 세로로 세워 중봉잡아 3으로 향한다.

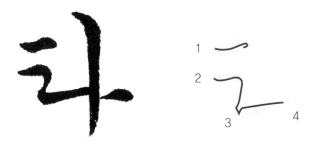

1. 1은 짧은 가로획이다.
2. 2에서 평으로 점을 찍고 3, 4는 「ㄷ」과 같다.

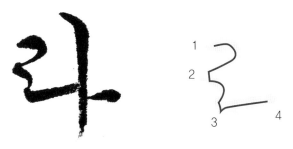

1. 중심선 각도대로 붓을 놓고 돌아
2. 2에서 멈춘 다음 붓을 세워 그대로 돌려 약간 가늘어진
3. 3에서 세로로 붓을 놓고 붓털을 세워 4로 향한다.

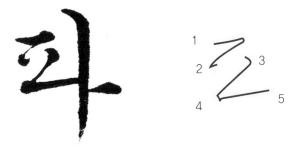

1. 짧은 가로획을 하고 2. 2로 붓을 세워 세로점 찍고 붓을 들어
3. 3에서 약간 가로점 찍고 4. 4에서 세로로 붓을 놓고 붓털을 세워 5로 향한다.
※1선과 2, 3을 이은 선이 평행이 되도록 한다.

※더, 터, 러, 퍼 위의 획들은
다, 타, 라, 파와 같고 밑의
획만 둥글린다.

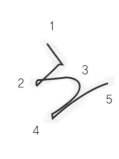

1 큰 점을 찍고 붓털을 세워 2방향으로 나간 다음 붓을 치켜 세우며 3으로 가 다시 붓털을 세워 4로 돌린 다음 4에서 붓털을 세워 5로 향한다.

1. 곧고 가는 점을 찍는 동시에 붓을 세워 2. 왼쪽으로 중봉을 잡고 둥글게 돌려 붓이 위로 향하게 되면 3. 3에서 붓을 살짝 평으로 가는 듯 둥글게 돌려 2와 어긋나게 만나지 않도록 한다.

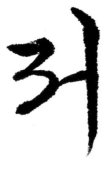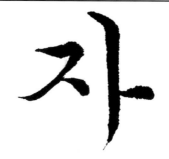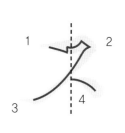

1과 2는 「자」의 「ㅈ」과 같고 3, 4, 5는 「서」의 「ㅅ」과 같다.

1. 가로획 시작과 같다. 2. 2에서 붓을 세우고 중봉으로 비스듬히 3으로 향한 후 붓끝을 평으로 멈춘다.
3. 4점은 정자와 같다.

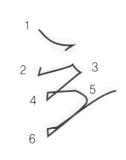

1. 1, 2, 3은 「차」의 「ㅊ」과 같고
2. 4, 5, 6은 「저」의 「ㅈ」과 같다.

1. 윗 가로점은 정자와 같다. 아래에 「ㅈ」을 한다.
※점의 중심과 「ㅈ」의 중심을 맞춘다.

ㅎ은 '하'와 같다.

1. 정자와 같은 점을 찍고
2. 오던 방향대로 붓을 놓았다 세우며 곧고 가는 가로획을 긋고
3. 3에서 힘주다 붓을 들어 받침 「ㅇ」과 같이 한다.

「저」의 ㅈ과 같으나 가로획 폭이 넓어진다.

1. 가로획은 정자와 같고
2. 2에서 힘준 붓을 들어 가로획 속으로 거슬러 나와
3. 붓끝만 수직으로 내려 방향을 돌려
4. 윗획보다 굵지 않게 가로획을 긋는다.

「처」의 ㅊ과 같으나 가로획 폭이 넓어진다.

「ㄱ」과 「ㄷ」의 합한 글자이다.

가로획 아래에 「도」를 한다.

1. 첫 획은 가운데 선 방향으로 붓을 놓고
 붓을 치밀어 들어 2의 방향으로 가
2. 붓을 가로 놓으며 힘있게 눌렀다가 붓을
 들면서 수직으로 내려오다
3. 점찍듯 눌렀다가 왼쪽으로 향해 붓을 든다.

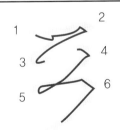

1은 짧은 가로획을 긋고 2에서 힘준 붓을
3방향으로 곧게 내려 왼쪽 점을 찍고 연결선으로 가다
4에서 오른쪽 점을 가로로 찍은 후, 붓을 들며
5에서 세로로 붓놓고 6으로 향한다.
※1과 2, 3과 4, 5와 6이 평행이다.

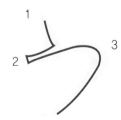

1. 크게 점 찍듯하고 왼쪽 획은 짧게 나아가 멈춘 후
2. 붓을 들듯 획 속을 거슬러 올라가
3. 점을 가로로 크게 찍으며 차차 붓을
 세워 획이 가늘어지며 「ㅗ」로 향한다.

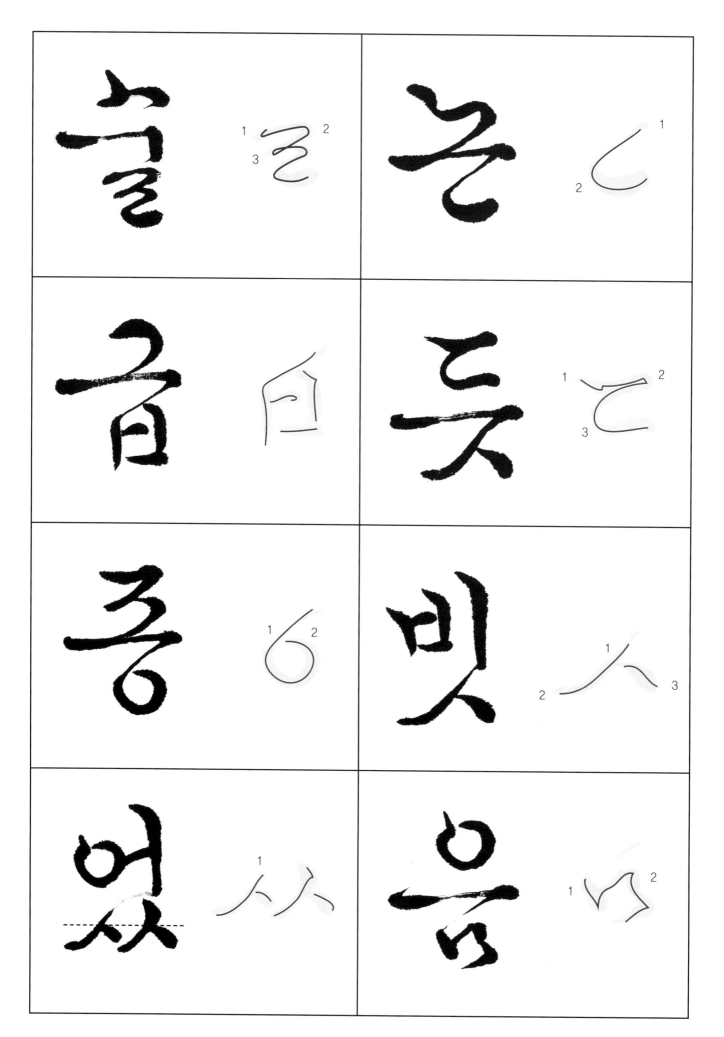

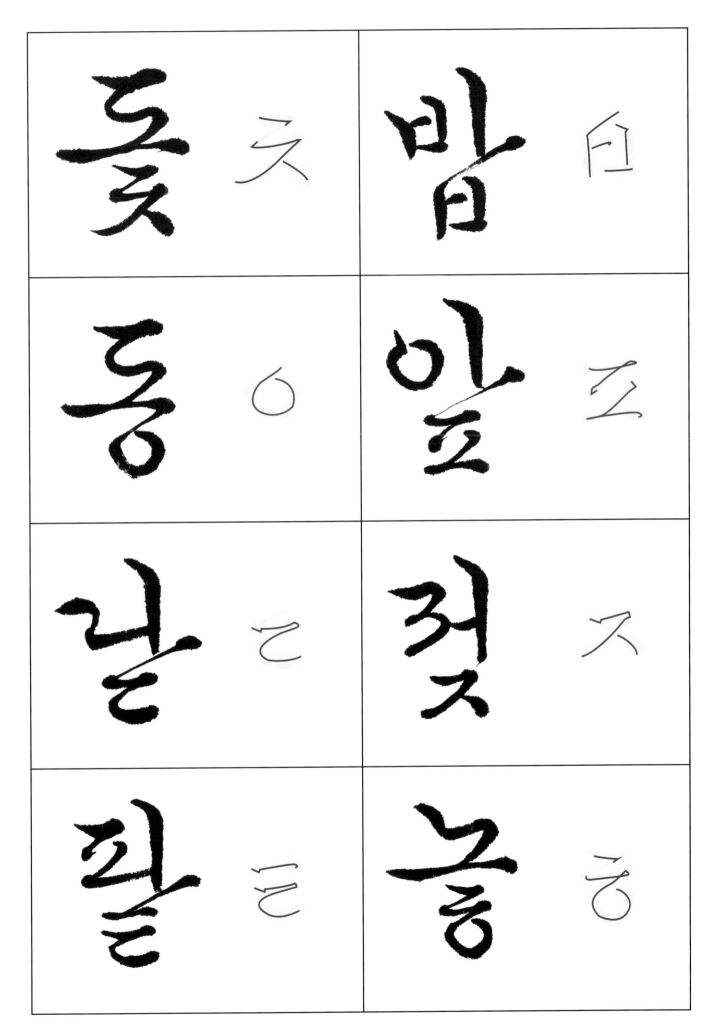

고	겨	거	갸	가
노	녀	너	냐	나
도	뎌	더	댜	다
로	려	러	랴	라
모	며	머	먀	마
보	벼	버	뱌	바
쇼	셔	서	샤	사

괘	그	귯	귿	교
눼	느	늦	늑	뇨
돠	드	듲	득	됴
뤄	르	륵	륵	료
뫄	므	묵	무	묘
뭐	브	붂	브	뵤
롸	느	즋	즉	죠

오	여	어	야	아
즈	져	저	쟈	자
츠	쳐	처	챠	차
그	겨	거	갸	가
트	텨	터	탸	타
프	펴	퍼	퍄	파
흐	혀	허	햐	하

외	으	욱	우	오
쥐	즈	죽	주	조
죄	츠	축	추	초
취	그	쿡	쿠	쿄
퇴	트	특	트	호
쭤	프	푹	프	흐
회	흐	훅	후	호

친국들 정와원

빗

之

뢰

맏

가

옥

일글

회려

화곡

환

밀
철

장
마
철

글
밭
에
글
짓
기

불

뀌

눈

런

퉁

일

북옹지 창력강

곳제
자죽
왈도

질우늬 역어쩍

의

체

발

으

비

위

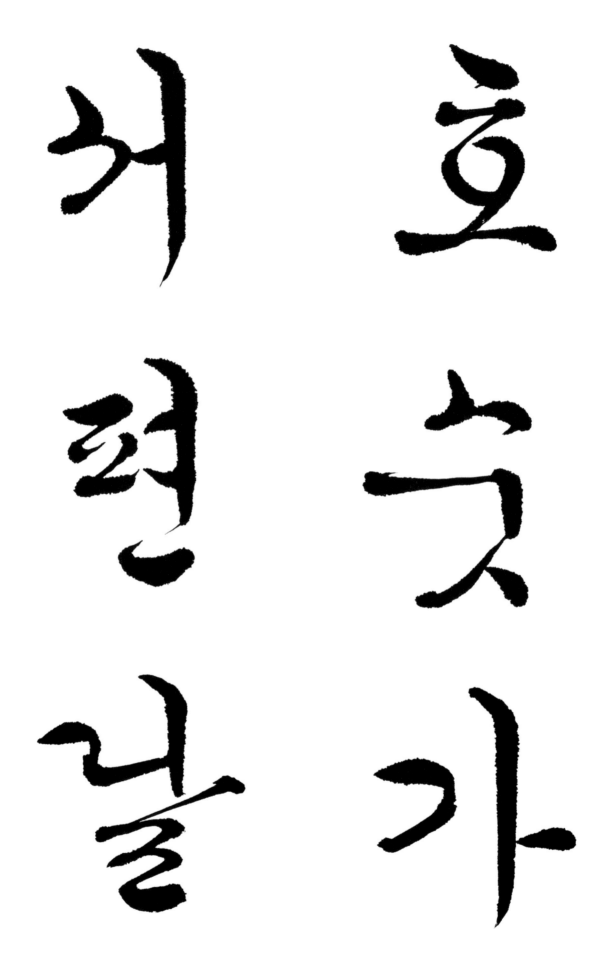

별
매
합

키
즁
한

살림에는 늘이브때

이 화
른 란
봄 새
의 싹

느
린
레
물

맑
은
향
기

잠시 여기 있는 거야

흑
벅
승
평

동
지
필
죽

열 벼

묵 려

김 을

치 맛

먹구름의 은빛광채

보
쳑
어
린

긁
의
날
개

해
같
이
밝

으
얼
글
로

132

붉은자득

능익은맛

초록계비

사월흙강

능
무
의
렵

천
한
별
매

건강은 재산의 비결

마
흐
나
르

오
늘
장
수

맥 것 가
우 은 르
늘 득 치
것 변 늘

138

한 오 메

철 늦 뜩

이 월 기

라 이 드

국 새 하
이 의 늘
없 발 에
고 자 는

고 두 둘

건 들 과

너 겨 러

뢰 브 드

깨 멱 오
꽃 국 가
하 욱 없
지 늘 으

것 으 만

이 로 소

밝 얼 의

나 는 힘

으	의	흘
리	창	민
민	게	정
죽	는	음

락 기 슬

랄 적 획

사 인 에

실 켜 획

키 들 낯

가 고 말

들 밝 은

는 말 새

라 은 가

들
고
만
있
는

젓
껏
잇
은
듯

한
벽
체
로
과

147

나
을
릴
게
라

는
늘
즐
헹
여

쟁
안
고
더
듬

이	리	런
욱	나	듯
고	니	하
박	글	여
스	이	라

고
인
글
밀
이

빅
너
웃
리
어

째
이
리
밝
아

나
붓
일
군
경

여
도
모
르
는

듯
결
이
없
라

산
위
로
가
는

구
름
을
금
이

좋
라
했
노
라

눈　둘　작

익　옷　년

를　금　에

치　녕　크

네　에　언

나
물
려
죽
지

하
리
둥
생
이

적
어
쥐
어
이

따
리
웃
려
리

것
보
고
져
도

어
를
들
웃
는

주 마 즁 먼
는 르 은 땅
띵 사 기 에
누 림 별 서
길 에 은 오
라 게 욱 는

옥덕한여자는
즐영을얼고근
떤한낭자는제
글을얼느니라

것　간　바　츤

빌　에　람　산

어　없　건　에

라　라　듯　늘

가　적　블　늑

머　은　고　인

볼 은 자 리

가 서 귀 우

하 리 밀 희

노 를 에 블

라 녹 허 리

여 윽 고

159

돌 늘 아 섬
김 햇 래 글
에 살 웃 같
숙 같 음 이
삭 이 짓 내
이 폭 는 마

160

러 하 봄 을

르 륵 길 고

고 하 위 오

실 늘 에 히

가 을 오 고

우 늘 은

빛은 실로 아름다운 것이니라 눈으로 해를 보는 것이 즐거운 일이로라

릭 우 를 굽
에 는 발 한
머 우 하 마
우 매 지 음
름 한 말 으
이 자 라 로
니 들 ㄴ ㄴ
　 의

사람들이

안에 기뻐하며 선

을 행하는 것보라

더 나은 것이 없다

어제는 이내리

거니 오늘밤엔 날

이밟라 날빛을 밟

고늘 길을 걷늘라

진 날려 꽃잎까 서 젔 지

지 고 시 도 짓 고 욱 등 들

나 구 근 들 입 에 을 고 등

에 꽃 고 마 을 로 봄 바 람

따 라 내 려 오 는 진 날 래

166

낙풍술러진새로누워

넘는어여쁜을져절로

어리우늬겹치사와어

떠하니고오한이산골

숙이어길은듯하러라

어버이 살아계실 때 섬기기를 다하여라

지나간 후면 애달프다 어이하리

평생에 고쳐 못할 일이 이뿐인가 하노라

168

벗가의해오라비우는

일서있느냐무심한저

고기를여어우엇하려

느냐두어라한글에있

거니여어우엇하리오

169

십년을경영하여초려
한간지어내니반간은
청풍이오반간은명월
이라강산은들일게없
으니둘러두고보리라

부 록

3. 월인천강지곡

1. 훈민정음

4. 상원사중창권선문

2. 용비어천가

7. 인현왕후 글씨

5. 선조대왕 어필

8. 순원왕후의 글씨

6. 인선왕후 글씨

11. 낙성비룡

9. 옥원듕회연

12. 서기이씨

10. 서희순 상궁 글씨

저 자 와 의
협 의 하 에
인 지 생 략

한 글 서 예

2021年 3月 15日 초판 발행

저 자 임천 이 화 자

발행처 ㈜이화문화출판사
발행인 이 홍 연 · 이 선 화

등록번호 제300-2015-92호
주소 서울시 종로구 인사동길 12, 311호
전화 02-732-7091~3 (도서 주문처)
FAX 02-725-5153
홈페이지 www.makebook.net
ISBN 979-11-5547-477-8

값 20,000원